比
誰是益智冠軍

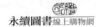
永續圖書線上購物網

讀品文化 事業有限公司

WWW.foreverbooks.com.tw yungjiuh@ms45.hinet.net

就愛玩系列 03

比比看，誰是益智冠軍

編　著　　陳世函
出版者　　讀品文化事業有限公司
執行編輯　林美娟
美術編輯　翁敏貴

本書經由北京華夏墨香文化傳媒有限公司正式授權，
同意由讀品文化事業有限公司在港、澳、臺地區出版
中文繁體字版本。
非經書面同意，不得以任何形式任意重製、轉載。

總經銷　　永續圖書有限公司
　　　　　TEL／(02) 86473663
　　　　　FAX／(02) 86473660
劃撥帳號　18669219
地　　址　22103　新北市汐止區大同路三段 194 號 9 樓之 1
　　　　　TEL／(02) 86473663
　　　　　FAX／(02) 86473660
出 版 日　2013年05月

法律顧問　　方圓法律事務所　涂成樞律師
CVS代理　　美璟文化有限公司
　　　　　　TEL／(02) 27239968
　　　　　　FAX／(02) 27239668

國家圖書館出版品預行編目資料

比比看，誰是益智冠軍 / 陳世函編著. -- 初版.
　-- 新北市：讀品文化，民102.05
　　面；　公分. -- (就愛玩；3)
　　ISBN 978-986-6070-82-2(平裝)

　　1.益智遊戲

997　　　　　　　　　　　　　　102003534

前言

　　一般人的天資並沒有大的差別，人的思維能力主要是在用腦的實踐中形成與發展的。就像體育鍛煉可以增強人的身體素質一樣，勤於用腦可以使大腦越來越發達，思維能力越來越強。

　　在青少年的智力發展中，遺傳是自然前提，環境和教育是決定條件，其中教育起著主導作用。瑞士心理學家皮亞傑認為，人的一生思維發展的速度是不平衡的，是先快後慢的。這一規律告訴我們早期智力開發是非常關鍵的，所以思維訓練要提早，特別是重視幼兒到青少年這一階段的思維訓練，這樣可收到事半功倍的效果。青少年如果能夠養成良好的思維習慣，適時適宜地進行思維訓練，思維能力就會像禾苗得到及時雨一樣茁壯成長。思維能力強，就能更好地獲取知識、應用知識、創造新成果。

　　心理學家和社會學家指出，有目的的訓練是提高思維能力的最好辦法。越來越多的普通人也已經

意識到，思維訓練不只是專家和高層管理人員的事情，它對於一個普通人的職業生涯也起著至關重要的作用。一個人只有接受更好的思維訓練，接受更多的思維訓練，才能有更高的思維效率，更強的思維能力，才能在競爭日益激烈的現代社會中脫穎而出。

培養和開發青少年智力的方法很多，經常做益智遊戲就是一種簡便易行、行之有效的思維訓練方法。

《比比看，誰是益智冠軍》一書以圖像及數學遊戲為主，融合中外思維訓練的優秀成果，彙集古今多方面的經典益智遊戲試題，以期讓青少年在輕鬆快樂的遊戲中掌握靈活、主動的思維方法，開發調動左右腦智力區域參與思維活動，發揮大腦潛能，學會用科學的態度和方法去觀察問題、提出問題、分析問題、解決問題，以最大限度地提高學習效率和學習成績，增加自信心和學習成就感。

第一關　生活中的應用問題

第二關　數學與益智遊戲

第三關　拼湊跟著邏輯走

第四關　思考與匹配問答

生活**中**的應用問題

第一關

如果世界只有一個答案

那就 解開疑惑吧！

01. 上樓需要多少秒？
難易度：★☆☆ 解答：84頁

從一樓跑到四樓需要6秒。
問：以同樣的速度再跑到八樓需要多少秒？

02. 升斗量水
難易度：★☆☆ 解答：84頁

一長方形的升斗，它的容積是1升。有人也稱之為立升或公升。現在要求你只使用這個升斗，準確地量出0.5升的水。
請問，應該怎樣辦才能做到這一點呢？

03. 課程表應該怎樣排？
難易度：★★☆ 解答：84頁

要排好課程表，並不是很容易的。某班上午的三節課為數學(s)，語文(y)，自然知識(z)各一節。但數學老師第三節課要出外聽課；語文老師第二節

要參加中心組備課；自然知識老師，一早要去記錄和分析小氣象台的數據，不能上第一節課。

那麼，課程表應該怎樣排法，才能保證老師們既能按時教課，又能完成其他工作？

04. 暗箱裡摸東西
難易度：★☆☆　　　　　　　　解答：86頁

暗箱裡有十隻紅襪和十隻黑襪，至少拿出多少隻，才能保證配成一雙同樣顏色的襪子？

如果是十隻紅手套和十隻黑手套，至少要拿出多少隻，才能保證配成一副同樣顏色的手套呢？

05. 一個重量不符合要求的乒乓球
難易度：★★★　　　　　　　　解答：86頁

有12個外形完全一樣的乒乓球，其中有一個重量不符合要求，不能用來作為國際比賽用球。

要求用一台沒有砝碼的天平稱三次，把這個次品乒乓球找出來，並要確定它比正品球重還是比正

品球輕。次品在哪裡？你能找出來嗎？

06. 小明一家過橋
難易度：★★☆　　　　　　　　　解答：88頁

現在小明一家過一座橋，過橋的時候是黑夜，所以必須有燈。現在小明過橋要1秒，小明的弟弟要3秒，小明的爸爸要6秒，小明的媽媽要8秒，小明的爺爺要12秒。每次此橋最多可過兩人，而過橋的速度依過橋最慢者而定，而且燈在點燃後30秒就會熄滅。

問小明一家如何過橋？

07. 給工人的報酬
難易度：★★☆　　　　　　　　　解答：88頁

你讓工人為你工作7天，給工人的回報是一根金條。金條平分成相連的7段，你必須在每天結束時給他們一段金條。

如果只許你兩次把金條弄斷，你如何給你的工

人付費？

08. 把8公升酒分成相等的兩份
難易度：★☆☆　　　　　　　　解答：89頁

　　法國數學家伯松少年時被一道數學題深深地吸引住了，從此便迷上了數學。這道題是：

　　某人有8公升酒，想把一半贈給別人，但沒有4公升的容器，只有一個3公升和一個5公升的容器。

　　利用這兩個容器，怎樣才能用最少的次數把8公升酒分成相等的兩份？

09. 竹竿是什麼時候掉下河的？
難易度：★★★　　　　　　　　解答：89頁

　　某人上午8點鐘乘船逆流而上。10點半忽然發現，一根大竹竿不知什麼時候掉進河裡了。於是，他趕緊將船掉頭，順水去追。

　　半小時後，他追上了竹竿。

　　請問：這根竹竿是什麼時候掉下河的呢？

10. 兩個人爬樓梯
難易度：★☆☆　　　　　　　　解答：90頁

　　小明和小亮比賽爬樓梯。當小明爬到4層樓時，小亮剛好爬到3層樓。

　　兩個人都保持這樣的速度，當小明爬到16層樓時，小亮剛好爬到第幾層樓？

　　題目剛讀完，立刻有人說，「12層！」他回答的對嗎？

11. 喝汽水問題
難易度：★☆☆　　　　　　　　解答：91頁

　　1元一瓶汽水，喝完後兩個空瓶換一瓶汽水。

　　問：你有20元，最多可以喝到幾瓶汽水？

12. 勇敢的救火隊員
難易度：★★☆　　　　　　　　解答：92頁

　　有一座3層的樓房著火了，一個救火員搭了梯

子爬到3層樓上去搶救東西。當他爬到梯子正中一級時，2樓的窗口噴出火來，他就往下退了3級。等到火過去了，他又爬上了7級。這時，屋頂上有一塊石頭掉下來了，他又往後退了2級，幸虧磚沒有砸到他，他又爬上了6級。這時他距離最高一層還有3級。你想想看，這梯子一共有幾級？

13. 球賽比分
難易度：★★★　　　　　　　　　解答：92頁

　　假如，足球規則中的記分進行了改變：在一場比賽中，勝者得10分，平局各得5分；無論勝負，踢進一球就加1分。在一次採用循環制的國際大賽中，經過幾場比賽，各隊得分如下：日本隊得3分；巴西隊得7分；中國隊得21分。請問共進行了幾場比賽？每場比賽的進球比是多少？

14. 錶針重合的問題
難易度：★★★　　　　　　　　　解答：92頁

在一天的24小時之中，時鐘的時針、分針和秒針完全重合在一起的時候有幾次？都分別是什麼時間？你怎樣算出來的？

15. 渡過海洋的航行
難易度：★★☆

解答：93頁

某輪船公司，每天正午從法國的勒阿弗爾市發出一艘輪船，通過大西洋，開往美國的紐黑文市。在同一時間，這家公司也有一艘輪船從紐黑文市開往勒阿弗爾市。這些船的航程都是七天。

請問：從勒阿弗爾市開往紐黑文市的船，在航程內會碰上多少艘本公司從對面開來的船？

16. 各分了多少頭牛？
難易度：★☆☆

解答：94頁

從前有個農民，一生養了不少牛。去世前留下遺囑：牛的總數的一半加半頭給兒子，剩下牛的一半加半頭給妻子，再剩下的一半加半頭給女兒，再

剩下的一半加半頭宰殺，犒賞幫忙的鄉親。

農民去世後，他們按遺囑分完後恰好一頭不剩。

請問：他們各分了多少頭牛？

17. 如何巧妙渡河？
難易度：★☆☆　　　　　　　　解答：95頁

獵人要把一隻狼、一頭羊和一籃白菜從河的左岸帶到右岸，但他的渡船太小，一次只能帶一樣。因為狼要吃羊，羊會吃白菜，所以狼和羊、羊和白菜不能在無人監視的情況下相處。問獵人怎樣才能達到目的？

18. 少年一共拿了多少個雞蛋？
難易度：★★☆　　　　　　　　解答：95頁

一個農村少年，提一筐雞蛋到市場上去賣。他把所有雞蛋的一半加半個，賣給第一個顧客；又把剩下的一半加半個，賣給了第二個顧客；再把剩下

的一半加半個，賣給了第三個顧客……當他把最後剩下的一半加半個，賣給了第六個顧客的時候，所有的雞蛋全部賣完了，並且所有顧客買到的都是整個的雞蛋。請問：這個少年一共拿了多少個雞蛋到市場上去賣？

19. 飛機如何繞地球飛一圈？
難易度：★★★　　　　　　　　　　解答：96頁

某公司為了檢驗一種新型飛機的性能，也是為了招來顧客，準備做一次特殊廣告，那就是用一架新型飛機，中途不著陸，連續不減速地繞地球飛行一圈。現在已知每架這種型號的飛機注滿油可繞地球飛半圈，而且這種型號的飛機之間可以在不減速的情況下在空中邊加油邊飛行。請問，公司的意圖能否達到？如能達到，最少需要幾架飛機？幾箱油？怎麼飛？

20. 如何用更少的砝碼？
難易度：★★☆　　　　　　　　　　解答：97頁

用天平稱量物體的重量時，總少不了砝碼。用1克、2克、4克、8克……的方法設置砝碼，一般人都能想到。但這種方法需要的砝碼數量太多，實際完全可以用得少一些。請你重新設計一個方案，只用四個砝碼就能用天平稱量1至40克的全部整數克的物體的重量。

比比看，
誰是益智
冠軍

邏輯思考記載區

數學 與 益智遊戲

第二關

如果世界只有一個答案

那就 解開疑惑吧！

中國古代勞動人民對數學的發展做出了許多重要貢獻，有的成果還被編進美麗的神話傳說中去。大約2000年前西漢的《大戴禮記》中，就記載著這樣一個故事：

大禹治水的時候，洛水裡出現了一隻很大的烏龜，龜背上有一張象徵吉祥的河圖洛書縱橫圖。圖案用數字表示就是將1至9個整數填在方格裡，而每一行、每一列、每一條對角線上的三個數字加起來都等於15。

你知道這張圖的填法嗎？你當然可以用湊數的方法將它完成，不過，若用移動某幾個數字的辦法，可能更加明確簡單，且容易記憶。

02. 成倍數的三行數
難易度：★☆☆　　　解答：98頁

　　將1、2、3、4、5、6、7、8、9九個數字填入各空格。這樣，每一橫行的三個數字組成一個三位數。如果要使第二行的三位數是第一行的兩倍，第三行的三位數是第一行的三倍，應怎樣填數？

03. 按要求填數
難易度：★★☆　　　解答：99頁

　　把1、2、3、4、5、6填入表格內，要使得每一行右邊的數字比左邊的數字大，每一列下面的數字比上面的數字大，問有幾種填法？

04. 先抽籤好，還是後抽好？
難易度：★☆☆ 　　　　　　　　解答：100頁

　　王一、王二和王三是孿生三兄弟。有一次要玩抓「特務」的遊戲。三個人都不肯當「特務」，於是決定抽籤。但他們三人又都說第一個抽籤當「特務」的可能性最大，不肯先抽，爭了半天，沒有結果。後來王一說：「我們爭不清楚，去問問同學吧！」

　　他們知道你是數學愛好者，想請你說說，先抽籤當「特務」的可能性大，還是後抽的可能性大？

05. 巧分御酒
難易度：★☆☆ 　　　　　　　　解答：101頁

　　很久以前，有一位國王，為了獎賞屢建戰功的三員大將，決定將21罈御酒賜給他們。但這21罈御酒中，有7罈是滿的；7罈只有半罈酒；還有7罈是空罈。遵照國王的旨意，把這些御酒賜給三位大將時，不但每人得到的酒應該一樣多，而且連分到的御酒罈也應該一樣多。國王還規定，不能把酒從一

個酒罈倒入另一個罈裡。

你能不能想出一個辦法，來幫他們分一分呢？

06. 牛吃草的問題

難易度：★★☆　　　　　　　　解答：101頁

英國大數學家牛頓曾編過這樣一道數學題：

牧場上有一片青草，每天都生長得一樣快。這片青草供給10頭牛吃，可以吃22天；或者供給16頭牛吃，可以吃10天。如果供給25頭牛吃，可以吃幾天？

07. 隔多少天再次相會？

難易度：★★☆　　　　　　　　解答：102頁

一家有三個女兒都已出嫁。大女兒五天回一次娘家，二女兒四天回一次娘家，小女兒三天回一次娘家。

三個女兒從娘家同一天走後，至少隔多少天三人再次相會？

08. 一種「碰運氣」的遊戲

難易度：★☆☆　　　　　　　　　解答：103頁

　　遊樂場裡有一種「碰運氣」的遊戲，很多人想碰碰運氣，卻讓遊樂場老闆走了大運。

　　「碰運氣」遊戲是在一個籠子裡裝著三個骰子，翻轉搖晃籠子就使骰子滾動。玩的人可以賭從1到6任何一個數，只要一個骰子出現他說的數時，他就得到他賭的錢數。

　　參加者往往這樣想：如果這個籠子裡只有一個骰子，我賭的數就只能在六次中出現一次。如果有兩個骰子，則六次中就會出現兩次。有三個骰子時，六次中就會有三次贏，這是對等的賭博！

　　他們甚至還會這樣想：可能，我的機會還要好一些！如果我賭一個數，比如5，賭一塊錢。要是有兩個骰子點數是5的話，我就贏兩塊錢；若是三個骰子都是5，我就贏3塊。這個遊戲肯定對我有利！

　　由於主顧都是這樣想，難怪賭場操縱者會變成百萬富翁！你能說明為什麼「碰運氣」遊戲會使遊樂場老闆贏得大筆賭金嗎？

09. 環球旅行
難易度：★★☆　　　　　　　　解答：104頁

　　一位3米高的巨人，沿赤道環繞地球步行一周。他的腳底沿赤道圓周移動了一圈，他的頭頂畫出了一個比赤道更大的圓。

　　已知地球赤道的半徑是6371千米。在這次環球旅行中，這位巨人的頭頂比他的腳底多走了多少米？

10. 兩個圓環
難易度：★★☆　　　　　　　　解答：105頁

　　兩個圓環，半徑分別是1和2，小圓在大圓內部繞大圓圓週一周，問小圓自身轉了幾周？如果在大圓的外部，小圓自身轉幾周呢？

11. 槍靶的面積
難易度：★★★　　　　　　　　解答：105頁

如圖，射擊運動的槍靶是由10個同心圓組成的，其中每兩個相鄰同心圓的半徑的差等於中間最小圓的半徑。每相鄰兩個圓之間圍成一個圓環，從外向裡順次叫做1環、2環、3環……、8環、9環。最小圓裡面的圓盤形區域，叫做10環。一槍射出去，打中的環數越高，説明槍法越好。

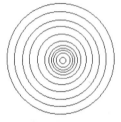

那麼，請計算一下，1環的面積是10環面積的多少倍？

12. 這筐蘋果共有多少個？

難易度：★★☆　　　　　　　解答：106頁

幼兒園買來一筐蘋果，準備發給小朋友們。

如果分給大班的小朋友每人5個蘋果，那麼還缺6個。

如果分給小班的小朋友每人4個蘋果，那麼還餘4個。

已知大班比小班少2位小朋友，請問這一筐蘋果共有多少個呢？

13. 住地離河邊多遠？
難易度：★★☆　　　　　　　解答：107頁

　　有一個藍精靈，住在大森林裡。他每天從住地出發，到河邊提水回來。他提空桶行走的速度是每秒5米，提滿桶行走的速度是每秒3米。提一趟水，來回共需8分鐘。

　　問：藍精靈的住地離河邊有多遠？

14. 單打和雙打
難易度：★★☆　　　　　　　解答：107頁

　　乒乓球比賽場地上，共有10張球桌同時進行比賽，有單打，也有雙打。共有32名球員出場比賽。

　　那麼，請你算一算，其中有幾桌是單打，幾桌是雙打呢？

15. 劃數字
難易度：★☆☆　　　　　　　解答：108頁

把1、2、3……、19、20這20個連續整數連寫，不加標點，也不用空格，連成一個大數：

123456789101112131415161718 1920。這個數共有31位數字。要從其中劃去20位數字，使所剩數字組成的數最大，應該怎樣劃，得到的數字是多少？

16. 換卡片
難易度：★★☆　　　　　　　　　解答：109頁

按照規定，兩張帶有記號△的卡片，可以換一張有□的卡片；兩張有□的卡片，可以換一張有☆的卡片；兩張有☆的卡片，能換一張有○的卡片；兩張有○的卡片，能換一張有◎的卡片。

一個人有6張卡片，上面的記號分別是：

△△□☆☆○

他去交換卡片，希望卡片的張數越少越好。換卡後，他身邊還有幾張卡片？上面是些什麼圖形？

17. 使它變成正確的等式
難易度：★★★　　　　　　　　　解答：111頁

語文老師改作文，只在關鍵地方做一點點很小的改動，就能使病句變成佳句。

　　現在有一道錯誤的數學式子：

　　1＋2＋3＋4＋5＋6＋7＋8＋9＝35。

　　能不能只改一個符號，就使它變成正確的等式？

18. 怎樣才能得到24？
難易度：★★☆　　　　　　　　　解答：111頁

　　下面有四個數字，經過怎樣的運算，才能得到24？

$$3，9，2，4$$
$$1，9，8，4$$
$$4，6，2，1$$
$$4，6，2，3$$
$$4，4，4，4$$

19. 猴子搬香蕉
難易度：★★☆　　　　　　　　　解答：112頁

一個小猴子邊上有100根香蕉，它要走過50米才能到家，每次它最多搬50根香蕉（多了就搬不動了。）。它每走1米就要吃掉一根香蕉，請問它最多能把多少根香蕉搬到家裡？

提示：他可以把香蕉放下往返的走，但是必須保證它每走一米都能有香蕉吃。也可以走到n米時，放下一些香蕉，拿著n根香蕉走回去重新搬50根。

20. 玩彈珠的遊戲
難易度：★☆☆　　　　　　　**解答：112頁**

小明：「我的彈珠比你的多。」

小強：「我不信，你自己來數數看。」

小明：「好吧，你的彈珠是比我的多。但玩彈珠我可比你玩得好。我只要贏你三個彈珠，我的彈珠就會比你的多一倍。」

小強：「那你就試試吧。」

小明：「好，這是你說的！」

小強：「你不是說你玩得比我好嗎？可這次我贏了！」

小明：「你只贏了兩個。」

小強：「看吧，我的彈珠現在比你多兩倍了。」

　　小明：「再來一次。」

　　小強：「好。」

　　小明：「唉，好運氣都讓你碰上了。」

　　小強：「你現在全輸光了，而我有……」

　　問：根據上述對話，你知道小強現在有多少個彈珠？

比比看，
誰是益智
冠軍

邏輯思考記載區

拼湊 **跟** 著邏輯走

如果世界只有一個答案

那就 解開疑惑吧！

　　義大利著名科學家伽利略曾經說過：「大自然用數學語言講話，這個語言的字母是：圓、三角形以及其他各種數學形體。」幾何學研究的對象正是圓、三角形及其他各種數學形體。

　　一個由36個小方格組成的正方形，如圖所示，放著4個黑子和4個白子。

　　現在要把它分割成形狀大小都相同的4塊，並使每一塊裡都有一個黑子和一個白子，應怎樣分割？

02. 直線分圓

難易度：★★☆　　　　　　　　解答：115頁

如何用用三條直線把下圖內十個圓分成5份？

03. 四個數相加

難易度：★★★　　　　　　　　解答：116頁

　　將下圖分成形狀、面積相同的四份，使每份上各數相加的和相等。

8	3	6	5
3	1	2	1
4	5	4	2
1	7	3	9

04. 連正方形
難易度：★★☆　　　　　　　　　**解答：116頁**

連接下面九個黑點構成正方形，最多能構成多少個正方形？

05. 畫出其他三個圖案
難易度：★★★　　　　　　　　　**解答：117頁**

圖中應有九個圖案，請你根據已畫出的六個圖案的變化規律畫出其他三個。

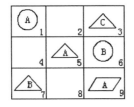

06. 表盤圖形切割
難易度：★☆☆　　　　　　　解答：117頁

　　請你把下面這個表盤圖形切成六塊，使每塊上的數加起來都相等。應該怎樣切呢？

07. 水面的面積和陸地的面積
難易度：★★☆　　　　　　　解答：117頁

　　在如下圖所示的長方形地區裡，流過一道彎彎的小河。長方形的邊長是10米和20米。這段河道的兩岸都是圓弧，圓心分別是長方形的一個頂點和一邊的中點。在這塊地區裡，水面的面積和陸地的面積哪個大哪個小呢？

08. 選料拼圖
難易度：★★★　　　　　　　解答：118頁

下圖所示的6塊木板，各邊長度都是整數（從1到4），各個角都是直角。怎樣從其中選出4塊，拼成一個正方形？

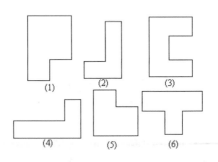

(1)　　(2)　　(3)

(4)　　(5)　　(6)

09. 能排成多少個正方形？
難易度：★★☆　　　　　　　解答：119頁

六個人一起吃飯，每人面前有一雙筷子。飯菜還沒有上桌，干坐太冷靜，大家公推一個人做桌長，負責找熱鬧話題。桌長說：「大家聽著，用

6雙筷子，能排成多少個正方形？」鄰座的人脫口而出：「3個！4根筷子圍成1個正方形，6雙筷子12根，圍成3個正方形！」

桌長說：「反應真快！誰能得到更多的正方形？」

對面的人不聲不響，掏出一盒火柴，數出12根，在桌上擺成圖中所示的田字格，然後伸出右手5個指頭。你看，裡面4個小正方形，外圍還有一個大正方形，總數是5個。

桌長又問：「還能再多些嗎？」

各人搶著發言，有人說：「不能。」有人說：「除非增加幾根筷子……」桌長一個勁兒搖手。

你能擺出更多的正方形嗎？

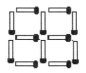

10. 擴大總面積

難易度：★★★

解答：120頁

下圖的方格圖案由28根火柴組成，共有5個正方形。

把一根火柴的長度取成長度單位，那麼上圖中5個正方形的總面積是：

4×2＋1×3＝11。

還是用28根火柴，還是組成5個正方形，但是要使總面積變得更大，能不能做到呢？

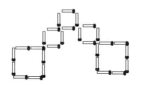

11. 井和口
難易度：★★☆　　　　　　　　　　解答：121頁

水井的計量單位是「口」，人們常説「一口井」、「兩口井」，等等。下圖是用16根火柴棒排成的一個「井」字。

現在希望移動6根火柴，使它變成兩個同樣大小的「口」字。應該怎樣移動？

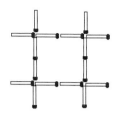

 12. 兩口變相等

難易度：★★☆ 解答：122頁

漢字中的「回」字可以像下圖那樣用24根火柴排成，它是由一大一小兩個「口」字組成的。

現在希望移動其中4根火柴，使圖形變成由同樣大小的兩個「口」字組成，有什麼辦法嗎？

　　一盒火柴中取出15根，排成下圖所示的「弓」字形。只許移動其中的4根，要用這些火柴排成兩個正方形，怎樣移動？

　　在下圖中，左邊是用10根火柴排成的金字塔，右邊是用10根火柴排成的倒立的金字塔。

　　能不能只移動3根火柴，就把左邊的金字塔變成右邊倒立的金字塔？

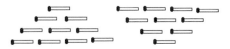

15. 火柴等式

難易度：★★★　　　　　　　　**解答：124頁**

　　下圖是用火柴擺成的數學式子，雖然裡面有一個等號，但實際上兩邊並不相等。

　　只許移動一根火柴，要使它變成正確的等式。應該移動哪一根？

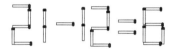

16. 失蹤的正方形

難易度：★★☆　　　　　　　　**解答：125頁**

　　紐約市的業餘魔術師保羅·柯理首先發現：一個正方形可以被切成幾小塊，然後重新組合成一個同樣大小的正方形，但它的中間有個洞！

　　柯理的戲法有多種版本，但圖1和圖2所示的是其中最簡單的一種。把一張方格紙貼在紙板上。按圖1畫上正方形，然後沿圖示的直線切成5小塊。當你照圖2的樣子把這些小塊拼成正方形的時候，中間

居然出現了一個洞！

圖1

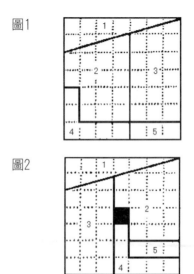

圖2

　　圖1的正方形是由49個小正方形組成的。

　　圖2的正方形卻只有48個小正方形。哪一個小正方形沒有了？它到哪兒去了？

比比看，誰比較聰明

17. 籃球上的黑點
難易度：★★☆ 　　　　　　　解答：125頁

在一隻籃球上漆上一些黑點，要求各個黑點之間的距離完全相等，最多可以漆上幾個這樣的黑點呢？

提示：「距離」在這裡是指在球表面上量度的距離。做這道趣題的一個好辦法，是在一隻球上標上黑點，然後用一條細繩子量度它們之間的距離。

18. 漆上顏色的立方體
難易度：★★★ 　　　　　　　解答：126頁

設想你有一罐紅漆，一罐藍漆，以及大量同樣大小的立方體木塊。你打算把這些立方體的每一面漆成單一的紅色或單一的藍色。例如，你會把一塊立方體完全漆成紅色。第二塊，你會決定漆成3面紅3面藍。第三塊或許也是3面紅3面藍，但是各面的顏色與第二塊相應各面的顏色不完全相同。

按照這種做法，你能漆成多少互不相同的立方體？

提示：如果一塊立方體經過翻轉，它各面的顏色與另一塊立方體的相應各面相同，這兩塊立方體就被認為是相同的。

19. 最多可把餡餅切成幾塊？

難易度：★★☆　　　　　　　解答：126頁

用一次呈直線的切割，你可以把一個餡餅切成兩塊。第二次切割與第一次切割相交，則把餡餅切成4塊。第三次切割（如圖），切成的餡餅可多至7塊。

經過6次這樣呈直線的切割，你最多可把餡餅切成幾塊？

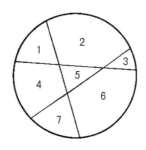

20. 數字無序化
難易度：★★☆ 　　　　　　　　**解答：127頁**

　　事物總是從無序走向有序，又從有序走向無序。

　　下圖所示的八個小方塊中，1-8八個數字有序地排列在一起。這道題目要求你在這八個方塊中重新排列這些數字，使它們處於完全無序的狀態。也就是說，任何兩個連續的數字必須完全脫離接觸，在上下、左右和對角線方向上都不能有任何接觸。你如何做到這點？

　　提示：你如果僅是憑藉碰運氣，即使達到要求也不能算成功。你首先需要進行分析。這裡還是有某些規律可循的。

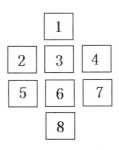

21. 這些圖形能一筆畫出來嗎？

難易度：★★★　　　　　　　**解答：128頁**

下面這些圖形你能一筆畫出來嗎？（不重複畫）

(1)

(2)

(3)

(4)

22. 怎樣不走重複的路？

難易度：★★　　　　　　　**解答：130頁**

　　某工人新村的平面圖如圖所示。郵差能否不經過重複的路走遍每家門口。他是否可以從東南西北四個入口任何一個入口進去，完成這樣一次郵遞路程？

　　提示：這個問題可以用「一筆畫」來幫助解決。

難易度：★★　　　　　　　　解答：131頁

在西方，從希臘十字架中引發出許多切割問題，下面是其中的三個。

(1)將十字架圖形分成四塊拼成一個正方形；

(2)將十字架圖形分成三塊拼成一個菱形；

(3)將十字架圖形分成三塊拼成一個矩形，要求其長是寬的兩倍。你能做到嗎？

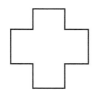

24. 正方形分割

難易度：★★★　　　　　　　解答：132頁

分割正方形。在正方形內用4條線段作「井」字形分割，可以把正方形分成大小相等的9塊，這種圖形我們常稱為九宮格。

用4條線段還可以把一個正方形分成10塊，只是

和九宮格不同的是，每塊的大小不一定都相等。那麼，怎樣才能用4條線段把正方形分成10塊呢？

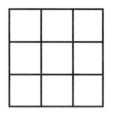

25. 共有多少木塊？

難易度：★★

解答：132頁

用一些同樣大小的方木塊，堆成下圖的形狀。
數數看，這裡共有多少木塊？

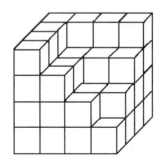

思考 與 匹配問答

第四關

如果世界只有一個答案

那就 解開疑惑吧！

01. 哪一個適合填入空白處？

難易度：★☆☆　　　　　　　　　解答：134頁

以下6個圖形中，哪一個適合填入空白處？

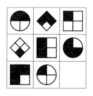
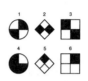

02. 找出與眾不同的圖形

難易度：★★☆　　　　　　　　　解答：134頁

給你一堆圖形，讓你從中找出不同的一個的智力測驗，就叫做「分類型題」。下面的圖形哪一個與眾不同？

(a)　　　　(b)　　　　(c)　　　　(d)　　　　(e)

03. 哪一個圖與眾不同？

難易度：★★☆　　　　　　解答：134頁

下面的圖形中，哪一個圖與眾不同？

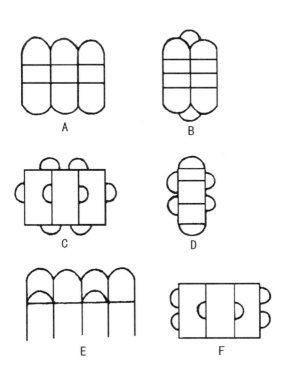

A

B

C

D

E

F

04. 哪個人物合適？

難易度：★☆☆ 　　　解答：134頁

以下6個人物中哪一個該填入空白方框處？

05. 應該選擇哪種圖案？

難易度：★★☆ 　　　解答：135頁

下列哪種圖案可以完成下圖中的排列？

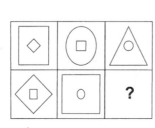

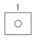 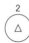

下列空白處該填入哪一種圖案？

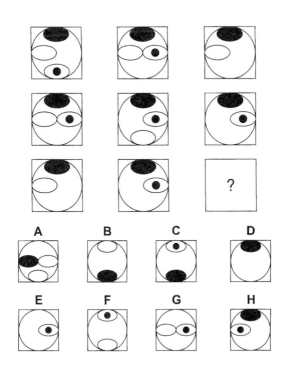

以下圖形是哪一個正方體的展開圖？

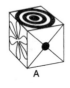

A

B

C

D

E

F

08. 找出不匹配的圖

難易度：★☆☆ 解答：135頁

下面的哪一幅圖與其他的不匹配？

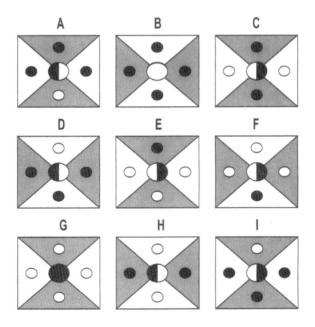

09. 空白處該填入哪一種圖案？

難易度：★★☆　　　　　　　　解答：136頁

在下列空白處該填入哪一種圖案？

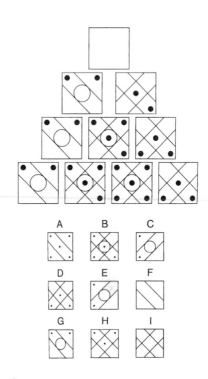

10. 指針應指向幾點？
難易度：★★★　　　　　　解答：136頁

下圖中空白裡錶盤的指針應指向幾點？

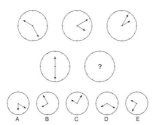

11. 應選擇哪一種圖案？
難易度：★★☆　　　　　　解答：136頁

下圖的空白處該填入哪一種圖案？

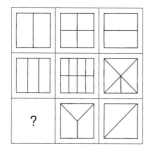

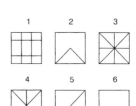

下圖中第四列的空白處該填入哪一種圖案？

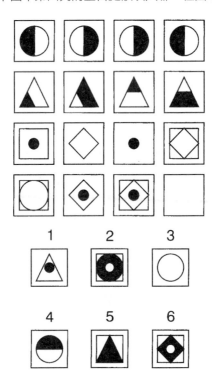

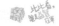

13. 問號處應該是什麼？

難易度：★★★　　　　　　　解答：137頁

在下圖的空白問號處該填入哪一種圖案？

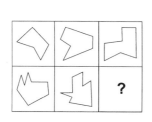

14. 哪個星形適合填入空白處？

難易度：★★☆　　　　　　　解答：137頁

以下6個標號的星形，哪一個該填入空白處？

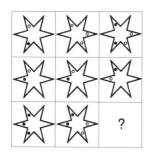

15. 哪一種圖形符合排列規律？

難易度：★★☆　　　　　　　　**解答：137頁**

下列可供選擇的答案中，哪一種圖形符合排列規律？

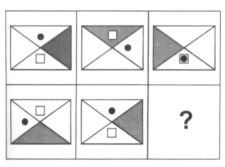

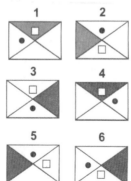

16. 選擇適合的花盆

難易度：★☆☆　　　　　　　　　解答：137頁

以下6盆花哪一盆該填入空白處？

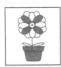

1　　　　　　2　　　　　　3

4　　　　　　5　　　　　　6

17. 你能解決這個難題嗎？

難易度：★★☆　　　　　　　　解答：138頁

觀察下圖中A和B的關係，並從備選答案中選擇一個與C有類似關係的圖形。

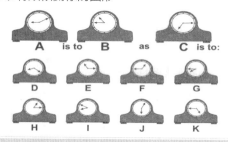

18. 左下角的圖案應該是什麼？

難易度：★☆☆　　　　　　　　解答：138頁

以下6個標號的圖形哪一個適合填在右下角，能完成排列？

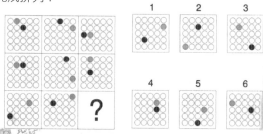

19. 選擇一個與C有類似關係的圖形
難易度：★★★　　　　　　　　解答：138頁

觀察下圖中A和B的關係，並從備選答案中選擇一個與C有類似關係的圖形。

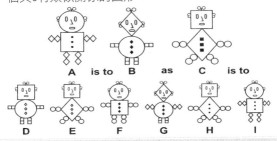

20. 下圖的空格該如何填？
難易度：★★☆　　　　　　　　解答：138頁

哪一種形狀的圖案該填入下圖的空格裡？

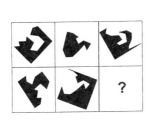

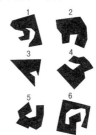

21. 如何把大圖補充完整？

難易度：★★★　　　　　解答：139頁

以下哪一個小圖可以把大圖補充完整？

A

B

C

D

E

F

22. 選擇不匹配的圖形

難易度：★★★☆ 解答：139頁

下圖中的哪一個圖塊不能和其他圖塊相配？

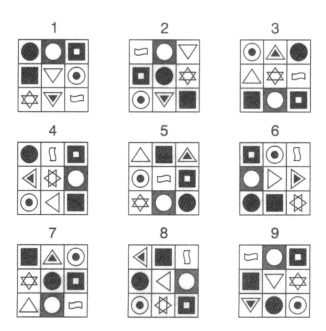

23. 最後一個圖形應該是哪個？
難易度：★☆☆　　　　　　　**解答：139頁**

選擇的答案中，哪一個圖形可以完成排列？

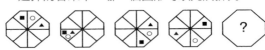

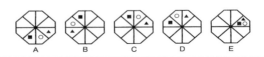

24. 找出比較特殊的圖案
難易度：★★☆　　　　　　　**解答：139頁**

請仔細分析，哪一種圖案與其他的圖都不同？

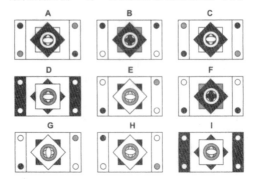

25. 下一個圖形應該是哪個？

難易度：★☆☆　　　　　　解答：140頁

從下面一排圖中找出上一排圖的下一個圖。

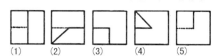

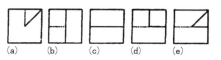

26. 哪種符號可以完成排列？

難易度：★★★　　　　　　解答：140頁

仔細觀察下圖，看哪種符號可以完成排列？

　　　A　　　　　B　　　　　C

　　　D　　　　　E　　　　　F

27. 找出大圖中缺失的部分

難易度：★★☆ 解答：140頁

從下面的小方塊中找出大圖中缺失的部分。

FR	NE	TO
TE	FE	SN
ET	OE	

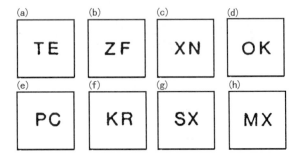

(a) TE (b) ZF (c) XN (d) OK

(e) PC (f) KR (g) SX (h) MX

比比看，誰更聰明故事

28. 哪一個畫軸是錯誤的？

難易度：★☆☆　　　　　　　解答：140頁

請分析下圖中哪一個畫軸是錯誤的？

29. 哪一個盾牌是錯誤的？

難易度：★☆☆　　　　　　　解答：141頁

請仔細觀察，並找出哪一個盾牌是錯誤的？

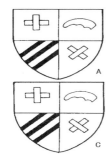

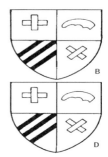

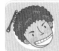

30. 哪輛汽車是錯誤的？

難易度：★☆☆ 解答：141頁

假設上面兩輛車是正確的，那麼下面的汽車哪輛是錯誤的？

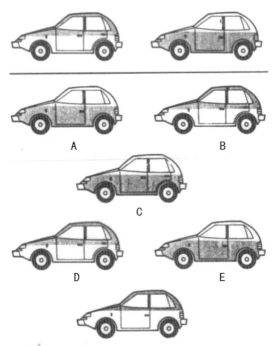

A

B

C

D

E

31. 哪一個風車奇特？

難易度：★☆☆　　　　　　　　解答：141頁

請找出下圖中哪一個風車與眾不同。

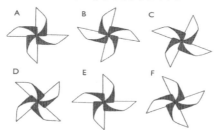

32. 哪個臉是錯誤的？

難易度：★★☆　　　　　　　　解答：141頁

請找出下圖中哪一個臉與眾不同。

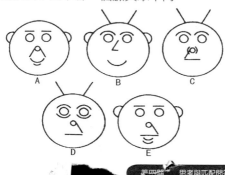

33. 哪一個鋼琴琴鍵是錯誤的？

難易度：★☆☆　　　　　　　解答：141頁

下圖中的哪一個鋼琴琴鍵是錯誤的？

(A)
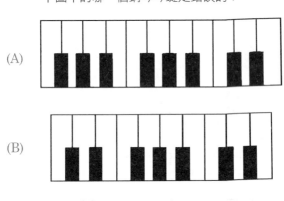

(B)

(C)

(D)
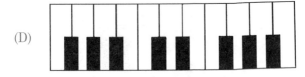

比比看，

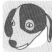

34. 哪一個圖與其他圖不相稱？

難易度：★☆☆　　　　　　解答：142頁

下面的6個圖形中，哪一個圖與其他圖不相稱？

A　　　　　　B　　　　　　C

D　　　　　　E　　　　　　F

35. 哪一個繩結與其他的不同？

難易度：★☆☆　　　　　　解答：142頁

下圖的6個繩結中，哪一個與其他的5個不同？

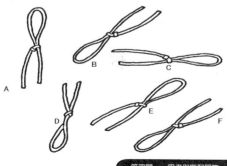

比比看，
誰是益智冠軍

邏輯思考記載區

ANSWER

解答

上樓需要多少秒？

從一樓到四樓共上了三層，需要6秒，平均每層是2秒，從四樓到八樓需要再上四層，那麼，需要的時間就應該是8秒。

升斗量水

用升斗斜著量就可以做到。

舊有的思維習慣緊緊追隨著我們，我們使用量杯或升斗時，常習慣於平直地計量體積。當你為解答這道問題而愁眉不展時，你可能從沒想到改變一下升斗的擺放測量方式，把升斗歪斜使用、改變雖然很小，卻是打破習慣和思想解放的表現。

課程表應該怎樣排？

有兩種排法：

(1)數學第一節，自然第二節，語文第三節。

(2)語文第一節，數學第二節、自然第三節。

分析：

「數學老師上第一節」這句話用S1表示，Y2、Z3等的含意也類似，這樣，所有的排法可表示為：

$$S1、Y1、Z1$$
$$S2、Y2、Z2$$
$$S3、Y3、Z3$$

根據題意，應剔除Z1、Y1、S3這三項，這時變成：

$$S1、Y1、X$$
$$S2、X、Z2$$
$$X、Y3、Z3$$

搭配方式共有八種：

① S1、Y1、Z2　② S1、Y1、Z3

③ S1、Y3、Z2　④ S1、Y3、Z3

⑤ S2、Z2、Y1　⑤ Y1、S2、Z3

⑥ S2、Z2、Y3　⑥ S2、Y3、Z3

其中①、②不可行，因第一節要上數學，又上語文，是不可能的。

⑤、⑦不可以，因第二節要上數學又上自然。④、⑧也不行，因第三節既上語文，又上自然。剩下的兩種可供選擇的方案，即 數學第一節，自然第

二節，語文第三節。 語文第一節，數學第二節、自然第三節。除此兩種方案外，沒有第三種方案了。

❹ 暗箱裡摸東西

如果是襪子，至少拿出三隻就能保證配一雙。

如果是手套，除了相同顏色之外還要考慮左、右手，所以從最不巧的情況考慮，要拿出11隻才能保證配成相同顏色的一副手套。

❺ 一個重量不符合要求的乒乓球

將12個乒乓球分成A、B、C三組，每組4個。

取其中任意兩組（比如A、B組），分放在天平的兩個盤中，稱第一次。這有兩種可能：

（1）兩邊重量相等。

（2）兩邊重量不等（比如A組重一些）。

第一種可能情況：A、B重量相等，說明次品球在C組。從C組中取出3個，從A、B組中任取3個（顯然都是正品），在左盤中放2個C組的，再放一個正品球，在右盤中放一個C組的，再放2個正品球，稱第二次。

這又有兩種可能：

（1）兩邊重量相等，說明C組中剩下的那一個是次品，將它與任意一個正品球放在天平上稱第三次，就能確定次品球比正品球重還是輕。

（2）兩邊重量不等；假定左盤重（若右盤重也一樣可以求得）。取左盤中C組的兩個球分別放在天平的兩個盤上稱第三次。假如相等，則右盤上C組的那個是次品，且比正品球輕；若兩邊重量不等，則重的那個是次品。

第二種可能情況：A組重，B組輕。這說明C組都是正品。從A組取2個，B組取一個，放在天平的左盤，再從A、B、C組各取一個放在天平的右盤，稱第二次。結果又有兩種情況：

（1）兩邊相等，則次品在剩下的A組的1個和B組的2個中；取B組剩下的這兩個放在天平兩邊稱第三次。若不相等，則輕的那個是次品，它比正品輕；若相等，則A組剩下的那個是次品，它比正品重。

（2）兩邊不相等，假定左盤重，則次品球在左盤中A組的2個和右盤中B組的1個中。取左盤中A組的這2個放在天平兩邊稱第三次。若不相等，則重的那個是次品；若相等則右盤中B組那個是次品，它比正品輕。

06 小明一家過橋

面對這道題目，很多人往往認為應該由小明持燈來來去去，這樣最節省時間，但最後卻怎麼也湊不出解決方案。但是換個思路，我們根據具體情況來決定誰持燈來去，只要稍稍做些變動即可：

第一步，小明與弟弟過橋，小明回來耗時4秒

第二步，小明與爸爸過橋，弟弟回來耗時9秒

第三步，媽媽與爺爺過橋，小明回來耗時13秒

最後，小明與弟弟過橋，耗時4秒，總共耗時30秒！

07 給工人的報酬

兩次弄斷就應分成三份。把金條分成1/7、2/7和4/7三份。

這樣，第1天就可以給他1/7；第2天給他2/7，讓他找回1/7；第3天就再給他1/7，加上原先的2/7就是3/7；第4天給他那塊4/7，讓他找回那兩塊1/7和2/7的金條；第5天，再給他1/7；第6天和第2天一樣；第7天給他找回的那個1/7。

 把8公升酒分成相等的兩份

利用兩次小容器盛酒比大容器多1公升，和本身盛3公升的關係，可以湊出4公升的酒。

具體做法如下：

（1）將8公升酒倒入小容器，倒滿後，把小容器的酒全部倒入盛5公升的容器中。

（2）再倒滿小容器，將小容器的酒再向5公升容器倒，使它裝滿酒，此時小容器內只剩1公升酒。

（3）將5公升容器中的酒全部倒回盛8公升的酒瓶中，接著把小容器中的1公升酒倒入這時的空容器中

（4）再把酒瓶中的酒倒滿小容器，酒瓶中剩下的酒正好是8公升的一半。

竹竿是什麼時候掉下河的？

竹竿是在10點掉下水的。

竹竿離船而去，開船去追竹竿，離開了多遠、追上多少距離，都要考慮竹竿和船的相對距離、相對速度。

把水流的速度簡稱為「水速」，船在靜水中行駛的速度簡稱為「船速」，船逆流行駛和順流行

駛的速度分別簡稱為「逆流速」和「順流速」。那麼，在竹竿掉下河，沒有被發現時，竹竿下漂速度＝水速，逆流速＝船速－水速。

所以，船、竿相離速度＝逆流速＋竹竿下漂速度＝船速。

在發現丟了竹竿，掉過船頭去追以後：

竹竿下漂速度＝水速，

順流速＝船速＋水速。

所以，船、竿靠攏速度＝順流速－竹竿下漂速度＝船

綜合以上分析，得到：

船、竿相離速度＝船、竿靠攏速度。

所以，竹竿漂走多長時間，就要追趕多長時間。他追了半小時，追上了，可見，在追之前已經漂了半小時。10點半開始追，當時離竹竿掉下河已有半個小時。由此可見，竹竿是在10點掉下水的。

⑩ 兩個人爬樓梯

回答「12層」的朋友上當了，出題目的人開了一個小玩笑。正確答案不是12層，而是11層。

想一想爬樓的情形就會明白，上4層樓爬3層樓

梯，上3層樓爬2層樓梯。所以，小明和小亮的速度比，不是4：3，而是3：2。

當小明爬到16層樓時，走過了15層樓梯，這時小亮走過了10層樓梯，所以，小亮剛好爬上第11層樓。

喝汽水問題

最多能喝40瓶汽水。

解題思路1：

一開始20瓶沒有問題，隨後的10瓶和5瓶也都沒有問題，接著把5空瓶分成4空瓶和1空瓶，前4個空瓶再換2瓶，喝完後2空瓶再換1瓶，此時喝完後手頭上剩餘的空瓶數為2個，把這2個空瓶換1瓶繼續喝，喝完後，把這1個空瓶換1瓶汽水，喝完換來的那瓶再把空瓶子還給人家即可，所以最多可以喝的汽水數為：20＋10＋5＋2＋1＋1＋1＝40。

解題思路2：

兩個空瓶換一瓶汽水，可知純汽水只值5角錢。20元錢當然最多能喝40瓶的純汽水。

12 勇敢的救火隊員

答案是：梯子一共23級。

$(3+6-2+7-3) \times 2+1=23$。

13 球賽比分

共進行了2場比賽，中國隊對日本隊的比分為4：3。中國隊對巴西隊的比分為2：2。

分析：因為是單循環賽，所以兩隊間不可能賽兩場。日本隊得3分，只輸；巴西隊得7分，沒贏；顯然，這兩隊並未比賽。比賽只進行了2場：日本隊輸給了中國隊，而中國得21分，又不可能勝兩場，所以中國隊與巴西隊踢平。巴西隊得7分，故進了2球；與中國隊比賽是2：2平。那麼中國隊在和日本隊的比賽中得了14分，進了4個球，所以比分是4：3。

14 錶針重合的問題

參考答案：兩次。分別是0點、12點。

解題思路：

很明顯，1：05之後有一次，2：10之後有一次，3：15之後有一次，4：20之後有一次，5：25之後有一次，6：30之後有一次，7：35之後有一次，8：40之後有一次，9：45之後有一次，10：50之後有一次，12：00整有一次。24小時之中總共22次。

而且，相鄰兩次重合之間所需時間相同，即12/11小時。準確說都分別是0點，12/11點，24/11點，36/11點，48/11點，60/11點，72/11點，84/11點，96/11點，108/11點，120/11點，12點，144/11點，156/11點，168/11點，180/11點，192/11點，204/11點，216/11點，228/11點，240/11點，252/11點。

有趣的是這11個點，正好是圓內接正11邊形，其中一個頂點在12點處。

上面僅是時針、分針完全重合，經驗算，只有0點、12點處時鐘的時針、分針和秒針完全重合。注意：0點，24點只能算一次。

⑮ 渡過海洋的航行

正確答案是：會遇到15艘從對方開來的輪船。其中包括海洋上的13艘，以及起航和到達時的2艘。

要是有人馬上回答「7」艘，那就錯了。不能簡單地認為，一天發一艘輪船，七天就是七艘。實際情況是：在輪船從勒阿弗爾市起航時，這家輪船公司已經有八艘輪船從紐黑文市出勒阿弗爾市，其中一艘正從紐黑文市開發。這樣，從勒阿弗爾市開出的這艘輪船，一定要遇到這八艘輪船。此外，在七天航行期間，還有七艘輪船從紐黑文市開出，其中最後一艘輪船起航，是在這艘輪船到達紐黑文市的時候。這些輪船同樣會與它相遇。

16 各分了多少頭牛？

參考答案：

牛的總數是15頭牛。兒子分了8頭牛，妻子分了4頭牛，女兒分了2頭牛，鄉親分了1頭牛。

解決此題可用逆推法。

假設第三次剩下的一半是0.5頭牛，說明鄉親分了1頭牛，第三次剩下1頭牛，牛恰好一頭不剩。

第三次剩下1頭牛，說明第二次剩下的一半是1.5頭牛，則女兒分了2頭牛，第二次剩下3頭牛。

第二次剩下3頭牛，說明第一次剩下的一半是3.5頭牛，則妻子分了4頭牛，第一次剩下7頭牛。

第一次剩下7頭牛，說明牛的總數的一半是7.5頭牛，則兒子分了8頭牛，牛的總數是15頭牛。

兒子分了8頭牛，妻子分了4頭牛，女兒分了2頭牛，鄉親分了1頭牛，恰好等於牛的總數15頭牛。

假設第三次剩下的一半不是0.5頭牛，設為N，說明鄉親分了N＋0.5頭牛，第三次剩下2N頭牛，牛恰好一頭不剩，則N＋0.5＝2N，N＝0.5，因此第三次剩下的一半一定是0.5頭牛。

 如何巧妙渡河？

可供選擇的渡河的方法和步驟如下：

第一次，獵人把羊帶至右岸；

第二次，獵人單身回左岸，把白菜帶至右岸，此時右岸有獵人、羊和白菜；

第三次，獵人再把羊帶回左岸，放下羊把狼帶至右岸，此時右岸有獵人、狼和白菜；

第四次，獵人單身回左岸，最後把羊帶至右岸，便可完成渡河的任務。

 少年一共拿了多少個雞蛋？

63個雞蛋。

半個雞蛋怎麼賣呢？這個題看起來難，其實簡單。用倒推法，問題一下就解決了。重要的是要想清楚，第六次的一半加半個只能是一個雞蛋。倒推法簡便可靠，是一種解決問題的好方法。

一共拿了1+2+4+8+16+32＝63(個)雞蛋去賣。

19 飛機如何繞地球飛一圈？

可以做到。

三架飛機同時起飛，從0點到A點既地球圓周的1/8處，3架飛機都剩3/4的油，第3架飛機將2/4的油分別加到另兩架飛機中，自己1/4的油返回0點，加滿油待飛。第1架和第二架飛機飛到B點後第二架1/4的油加給第一架，然後飛回0點加滿油待飛。這樣第一架在B點時就有一整箱的油了，

因此可以飛到C點。當第三架飛機飛到C點時遇到前來迎接的第三架飛機的1/4箱油。兩架飛機飛到D點時又遇到前來迎接的第二架飛機，各自又有1/4箱油。這樣，三架飛機就可以一起飛回0點，順利完成任務了。

20 如何用更少的砝碼？

只要你能想到天平兩端都可以放砝碼，問題就不難了。所需要的砝碼是：1、3、9、27克四種規格。

例如：被稱量物體加1克砝碼與9克砝碼相等時，被稱量物體的重量為8克，也就是等於兩個砝碼的差。這種方案理論是可行的，但實際中並未被採用，因為應用比較麻煩（需要做減法運算）。

 漢代的「九宮算」圖

　　用移數的方法要簡明得多。畫好五五方格，先在中間九個格子裡順序填上九個數，把四個偶數按箭頭所示去向移走(圖1)，就成了圖2的排列。

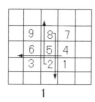

　　這時你把紙轉過45°看，就可以得到答案了。當然，朝這邊轉與朝那邊轉會得到不同的答案，我們抄錄的這種(2在右上角)就是西漢時期那本書中記載的樣子(圖3)。

 成倍數的三行數

　　填法有四種，列於下圖。

1	9	2
3	8	4
5	7	6

2	1	9
4	3	8
6	5	7

2	7	3
5	4	6
8	1	9

3	2	7
6	5	4
9	8	1

　　填的過程可從個位試起，寫出第一行的個位，即可定出第二三行的個位。

　　再試十位、百位，遇到有數字重複就可否定此種填法。另一條線索是：第一行的三位數最大不會超過987（這個數是可能填得的最大三位數）的1/3，即不會超過329，所以第一行數從最小的123試到329即可停止試填。

⑬ 按要求填數

　　由題目要求可知，1必定在左上角，6一定在右下角，5可能在兩個位置，即：

(1)　　　　　　　　　(2)

對於第(1)種情況，可能有兩個位置：

1		
4	5	6

1		4
	5	6

因此對應於(1)的填法有三種：

1	2	3
4	5	6

1	2	4
3	5	6

1	3	4
2	5	6

同樣對於第(2)種情況，填法有兩種：

1	3	5
2	4	6

1	2	5
3	4	6

所以共有5種填法。

04 先抽籤好，還是後抽好？

要説「可能性」，先抽和後抽是一樣的。

三張籤放在第一人面前，他抽到當「特務」的可能性是1/3，抽不到的可能性是2/3。

對第二人來説，如果「特務」已被第一人抽走，他的可能性是零了。若第一人抽了張空籤，這時留下的兩張籤中有一張空籤，一張「特務」，第二人的可能性就是一半。而2/3×1/2＝1/3，所以第二個抽的人，當「特務」的可能性也是1/3。第一抽、第二抽的人可能性都是1/3，因此，最後抽的人可能性是1－1/3－1/3，也是1/3。所以，從「可能性」的角度講，先抽後抽是毫無關係的。

三員大將所得滿酒罈，半滿酒罈和空酒罈數分別為3，1，3；2，3，2及2，3，2。這樣，不但每人得到的酒一樣多，都是3.5罈；而且連分到的御酒罈也一樣多，都是7個。

06 牛吃草的問題

答案是，供25頭牛可以吃5.5天。

分析：這片草地天天以同樣的速度生長是分析問題的難點。把10頭牛22天吃的總量與16頭牛10天吃的總量相比較，得到的10×22－16×10＝60，是60頭牛一天吃的草，平均分到（22－10）天裡，便知是5頭牛一天吃的草，也就是每天新長出的草。求出了這個條件，把25頭牛分成兩部分來研究，用5頭吃掉新長出的草；用20頭吃掉原有的草，即可求出25頭牛吃的天數。

解：新長出的草供幾頭牛吃1天：

（10×22－16×10）÷（22－10）

＝（220－160）÷12

＝60÷12

＝5（頭）

這片草供25頭牛吃的天數：

（10－5）×22÷（25－5）

＝5×22÷20

＝5.5（天）

 隔多少天再次相會？

三個女兒至少間隔60天再相會。

這道題也是我國古代名著《孫子算經》中為計

算最小公倍數而設計的題目。

分析：從剛相會到最近的再一次相會的天數，是三個女兒間隔回家天數的最小公倍數。

解法：3、4、5三個數的最小公倍數是：3×4×5＝60。

08 一種「碰運氣」的遊戲

道理很簡單。

在遊樂場中，操縱者為招來顧客而高聲叫道：「每次三個人贏，三個人輸！」這給人一個強烈印象，好像它是公平的。可是，如果三個骰子每次顯出的數字都不相同，則這種賭博遊戲確實是公正的。在每搖一次骰子之後，操縱者就可從三個輸家手中贏三塊錢(假定每次賭一塊錢)，付給三個贏家三塊錢。可是，操縱者所幸的是，常常在兩個或三個骰子上顯出同樣的數。如果有兩個骰子是同一個數，那麼他收進四塊錢，付出三塊錢，賺回一塊錢。如果有三個骰子是同樣的數，則他就收進五塊錢，付出三塊錢，賺回兩塊錢。正是這些雙重數和三重數使賭場老闆賺了大錢。

答案是：環繞地球一周，巨人的頭頂只比腳底多走18.84米。

分析：巨人的腳底走過的圓，半徑是6371千米。

巨人的身高是3米，所以他的頭頂走過的圓，半徑增加3米。都用千米做長度單位，半徑增加的數量就是0.003千米。

取圓周率的近似值為3.14，那麼，

兩圓周長的差＝3.14×2×(6371＋0.003)－3.14×2×6371

＝3.14×2×0.003

＝0.01884(千米)

＝18.84(米)。

如果這位巨人打算再環繞月球表面步行一圈，那樣一圈走下來，他的頭頂比腳底多走了多少千米呢？

不必問月球赤道的半徑是多大，也用不著做計算，頭頂只比腳底多走的路程還是只有18.84米。因為在剛才解答環繞地球旅行的問題時，地球赤道的半徑在計算過程中消去了，計算結果與腳底圓周的

半徑無關。

 兩個圓環

　　參考答案：小圓在大圓內部繞大圓圓週一周，小圓自身轉1周。如果在大圓的外部，小圓自身轉3周。

　　解題思路：

　　可以這樣想：把大圓剪斷拉直。小圓繞大圓圓週一周，就變成從直線的一頭滾至另一頭。因為直線長就是大圓的周長，是小圓周長的2倍，所以小圓要滾動2圈。

　　但是，現在小圓不是沿直線而是沿大圓滾動，小圓因此還同時作自轉，當小圓沿大圓滾動1周回到原出發點時，小圓同時自轉1周。當小圓在大圓內部滾動時，自轉的方向與滾動的轉向相反，所以小圓自身轉了1周。當小圓在大圓外部滾動時，自轉的方向與滾動的轉向相同，所以小圓自身轉了3周。

 槍靶的面積

　　參考答案：1環面積是10環面積的19倍。

分析：把10環的圓半逕取成1個長度單位，那麼1環的外圓半徑是10，內圓半徑是9。用 π 表示圓周率，那麼：

1環面積＝ π ╳ 102－ π ╳ 92＝19 π

10環面積＝ π ╳ 12＝ π 。

所以：

1環面積＝10環面積 ╳ 19。

即：1環面積是10環面積的19倍。

⑫ 這筐蘋果共有多少個？

這筐蘋果共有84個。

解題思路：根據條件，小班每人分4個蘋果，在正常情況下，全班人到齊了，各人都把蘋果拿到手裡，最後筐裡還剩4個。

現在設想在分蘋果那天，小班有兩位小朋友請假，那麼這一天小班人數就和大班一樣多了。這時小班裡有兩人不在場，如果也沒有人幫他們代領，就有8個蘋果發不出去，最後筐裡將會剩下12個。

由此可見，如果這筐蘋果給大班每人分4個，就會多餘12個。又知道大班每人分5個時，不足6個。所以大班的人數是

$(12+6) \div (5-4) = 18(人)$。

這筐蘋果的個數是：

$5 \times 18 - 6 = 84(個)$。

13 住地離河邊多遠？

參考答案：藍精靈的住地離河邊900米。

解題思路：

走同樣長的路程，所用的時間和速度成反比。

已知，提空桶行走的速度：

提滿桶行走的速度＝5：3。

從反比關係得到，提空桶行走的時間：

提滿桶行走的時間＝3：5。

來回一趟共計用8分鐘，剛好8＝3＋5，所以，

提空桶行走的時間＝3分鐘＝180秒。

藍精靈住地到河邊的距離是$5 \times 180 = 900(米)$。

14 單打和雙打

答案是：6桌雙打，4桌單打。

解題思路：

單打每張球桌2人，雙打每張球桌4人。

如果10桌全是單打，出場的球員將只有20人。

但是現在有32人出場，多12人。

每拿一桌單打換成雙打，參賽的球員多出2人。

要能多出12人，應該有6桌換成雙打。

這個單打雙打問題，按照題型來看，屬於傳統的雞兔同籠問題。上面所用的解法，也是雞兔同籠問題的常規解法，先假定都是同一種，然後替換。

這種問題，也可利用中國古代解答雞兔同籠問題時的「折半」法，算法更簡單。

每張球桌沿著中間的球網分成左右兩半，只考慮左半邊。

單打的球桌左半邊站1個人，雙打的球桌左半邊站2個人。

10張球桌兩邊共站32個人，左半邊共站16個人。

用左半邊的總人數16減去桌數10，差是6，就得到共有6桌雙打。剩下的4桌是單打。

15 劃數字

得到的最大的數是95617181920。

劃去20位數字的方法很多，每種劃法都留下一

個11位的數。兩個數的位數相同,要比較大小,先看第一位數字(第一位較大的,整個數也較大),第一位相同時,看第二位數字,其餘類推。所以,為了使得到的數最大,在劃數字時,應該使保留數字中的開頭幾個盡可能大些。

先看首位數字:在從1到9這一段,只保留9,劃去前面的8位數字12345678。還要再劃掉12個數字。在9的後面,劃去10111213141,留下數字5,再劃去後面16中的數字1,得到95617181920,這就是所能得到的最大的數。

16 換卡片

參考答案:換卡後還剩兩張卡片,上面的圖形分別是☆和◎。

思路分析:

借用數學符號,可以將換卡過程表示如下:

$(\triangle + \triangle) + \square + (☆ + ☆) + \bigcirc = \square + \square + \bigcirc + \bigcirc = ☆ + ◎$。

由此可見,換卡後還剩兩張卡片,上面的圖形分別是☆和◎。

這題目很簡單,一會兒就把卡片換好了。但是

這題目又不簡單，因為它後面有背景。

實際上，這個「兩張換一張」的卡片問題，是以二進位制為背景的。

要使總的卡片張數最少，每種卡片留下的張數只能是0或1，相當於在二進位制裡，只用兩個數字0和1。

每兩張同一種的卡片換一張高一級的卡片，相當於二進位制裡同一位上的兩個單位合併起來向上面一位進1，「逢二進一」。

本題中每一張帶有符號的卡片，相當於一個二進位制的數，對應關係如下：

△＝1

□＝10

☆＝100

○＝1000

◎＝10000

原來的卡片，有兩張△，一張□，兩張☆和一張○，可以用二進位制求它們的總和，得到：

（1＋1）＋10＋（100＋100）＋1000＝10＋10＋1000＋1000＝100＋10000＝10100

最後，將卡片記號排名榜和二進位制答數對照：

◎　○　☆　□　△

1　0　1　0　0

在◎和☆的位置上是數字1，其他位置上都是0。由此可見，換卡片的結果，最後保留1張◎卡和1張☆卡。

17 使它變成正確的等式

參考答案：只要把加5改成減5，就能達到目的。

分析：

由於$1+2+3+4+5+6+7+8+9=45$

如果允許改動數字，只要把原式右邊的十位數字3改成4，改動也很小。但是規定只能改符號，不能改數字，還需另想辦法。

因為原式左邊比右邊大10，要想辦法使左邊減少10。為此，只要把加5改成減5，就能達到目的。所以，可將原式修改成：

$1+2+3+4-5+6+7+8+9=35$

18 怎樣才能得到24？

參考答案：

4×9/3×2＝24

（9－1）×4－8＝24

4×6×（2－1）＝24

4×6×（3－2）＝24

4×4＋4＋4＝24

（請注意，有的算式答案不止一種。）

19 猴子搬香蕉

參考答案：16根。

解題思路：

小猴子在50米內必有一個落腳點，回去重新搬50根，然後把兩次剩餘的香蕉搬回家裡。

設落腳點距100根香蕉處為x，則（50－2x）＋（50－x）<=50，得x>=50/3。路上小猴子總共吃掉50＋2x根，搬回家裡的香蕉只有100－（50＋2x）＝50－2x，要使50－2x最大，x越小越好；所以取x＝17，搬回家裡的香蕉有16根。

20 玩彈珠的遊戲

參考答案：小強現在有12個彈珠。

假設小明有X個，小強有Y個。

X＋3＝2(Y－3)，

得：X＝2Y－9；

Y＋2＝3(X－2)，

得：Y＝3X－8。

得：X＝2(3X－8)－9即：5X＝25。

因此，X＝5，Y＝7。

所以，小強現在有：5＋7＝12個。

如何分割含黑白棋子的正方形？

分析：要將圖形分成大小相同的四塊，可先將圖形一分為四，如圖(A)

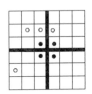

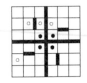
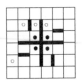

但這樣，左上角一塊中就出現了兩個白子，為此必須將它們割開。但問題要求4塊形狀大小都要一樣，因此只要一塊割開，其他3塊都要做同樣的割開，如圖(B)。然後再將原來的分割線去掉一部分。如果去掉近中心的1/3，則黑子就會連成一片；如果

去掉中間的1/3，又會有兩個白子連在一起。因此，只可去掉靠邊上的1/3，如圖(C)。

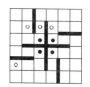 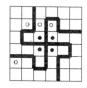

現在只需要把左邊兩個白子分開。顯然，只要將4條短的分割線延長到邊，就能達到目的，如圖(D)。到此，圖中的6條分割線都不能再延長，只能沿折線分割，成為符合要求的圖(E)。

 直線分圓

參考答案如下圖：

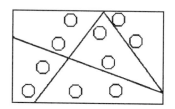

03 四個數相加

參考答案如下，每份上各數相加的和都等於16。

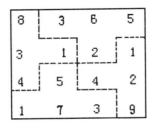

04 連正方形

最多能構成六個正方形。如下圖所示：

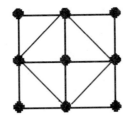

 畫出其他三個圖案

其他三個圖案參考如下:

2： 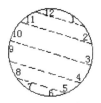 A

4： B

8： C

 表盤圖形切割

如下圖所示的切法即可。

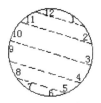

水面的面積和陸地的面積

參考答案：水面的面積和陸地的面積相等。

解答這道題，用不著動筆計算。在給出的圖中，把長方形劃分成兩個正方形，並且設想把右邊的正方形向左移動，與左邊的正方形重合，那麼右邊的一段河岸就和左邊的河岸重合。所以，兩塊陸地拼合成一個正方形，面積是整個地區面積的一半。剩下的是水面的面積，也占一半。

 選料拼圖

參考答案：選出(2)、(5)、(6)和(4)即可。

通過試湊，容易得到下圖的拼法。

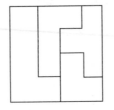

除去畫出的這種拼法而外，還有沒有其他拼法呢？因為拼成的正方形的邊長是整數，它的面積應該是完全平方數。用來拼圖的6塊木板，面積分別是：5、4、5、5、3、4。其中任何4塊面積的和都

大於12，小於20。在這範圍裡，唯一的完全平方數是16。所以，用4塊木板拼成的正方形，邊長只能是4。

6塊木板的面積分別是：5、4、5、5、3、4。從這6個數中，選取4個，使它們的和等於16，唯一可能的等式是：3＋4＋4＋5＝16。所以，給出的圖中的第(2)塊、第(5)塊和第(6)塊都是一定要選的，其餘三塊中再選出適當的一塊。通過試驗，容易知道，只有第(4)塊能和必選的三塊搭配，組成正方形。所以，上圖是唯一可能的解答。

 能排成多少個正方形？

回答是肯定的。

只要擺成下圖所示的方格框架即可，每個橫排和每個豎排都有5格。

上圖有多少正方形呢？

數的結果，有人說是26個正方形，有人說是42個，又有人說是51個，還有人說是55個。各有各的算法，也許意見很難統一。不過有一點是肯定的：只要思路開闊，用6雙筷子，能排成幾十個正方形。

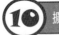 **擴大總面積**

可以採用下圖的排列方法。

在上圖中，從左上到右下一連串4個小正方形，再加上外圍1個大正方形，正方形的總數還是5個。

外圍大正方形有4條邊，每邊用4根火柴；裡面有3橫、3豎，每橫每豎各用2根火柴，總根數是：

$4 \times 4 + 2 \times 3 + 2 \times 3 = 28$

所以，上圖所用的火柴數目還是28根。

邊長為1的正方形有4個，邊長為4的正方形有1個，它們的面積的和是：$1 \times 4 + 16 \times 1 = 20$。

這樣，就把5個正方形的總面積從11擴大到20，一根火柴也沒有多用。實際上，現在一個大正方形的面積，就已超過原來5個正方形面積的總和了。

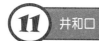

井和口

由簡單的計算知道：

$16 = (4 \times 2) \times 2$，因而，可用16根火柴排成兩個邊長為2的正方形。原圖「井」字的中間已經有一個邊長為2的正方形，只需移動「井」字四角的8根火柴，使它們也組成一個邊長為2的正方形。

但是，題目要求只移動6根火柴，所以，應該保留「井」字的一角不動，將其他三個角上的火柴移過來，得到下圖所示的答案。

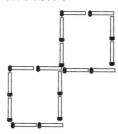

⑫ 兩口變相等

未動手，先動腦。看看原來圖中兩個正方形組成的「回」字，大正方形每邊有4根火柴棒，小正方形每邊有2根火柴棒。如果要改組成同樣大小的兩個正方形，邊長就應該取平均數，大家都變成：

3根，24＝4×3＋4×3。

有了明確的探索方向，稍加嘗試，不難找到問題的答案，例如可以重排成下圖。

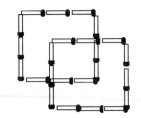

移動火柴的方法見下圖，其中的虛線表示移動的火柴。

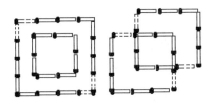

13 一弓變二口

一動手挪火柴，就會發現，先要知道兩個正方形各是多大。所以，不妨先做一點簡單的計算。

一個正方形的四邊所用火柴棒的根數相同。所以，排成一個正方形所用火柴棒的根數是4的倍數。

原圖共有火柴15根，試從15中拆出一個4的倍數，得到：

$15 = 12 + 3$

$= 12 + 4 - 1$

$= 4 \times 3 + 4 \times 1 - 1$。

由此可見，可以設法排成一個每邊3根火柴的正方形和一個每邊1根火柴的正方形，使小正方形有一邊在大正方形的邊上。例如可以排成下圖。

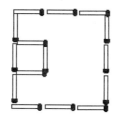

從原圖移動4根火柴得到新圖的方法，如下圖所示，其中虛線表示移動的火柴。

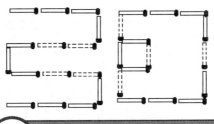

⑭ 金字塔倒立

答案見下圖，圖中的虛線表示移動的火柴。

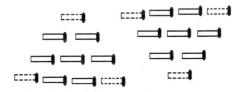

⑮ 火柴等式

只要在右邊把6改成9就得到正確等式，如圖：

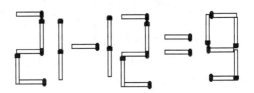

16 失蹤的正方形

　　五小塊圖形中最大的兩塊對換了一下位置之後，被那條對角線切開的每個小正方形都變得高比寬大了一點點。這意味著這個大正方形不再是嚴格的正方形。它的高增加了，從而使得面積增加，所增加的面積恰好等於那個方洞的面積。

17 籃球上的黑點

　　要使每個黑點同其他黑點的距離都相等，一個球上最多只能漆上4個這樣的黑點。附圖顯示出了這些黑點是如何佈置的。有趣的是，如果我們在球的內部用直線連接這4個黑點的中心，這些直線將標出一個四面體的各條稜。

18 漆上顏色的立方體

總共能漆成10塊不同的立方體。

具體做法如下：1塊全紅，1塊全藍，1塊5面紅1面藍，1塊5面藍1面紅，2塊4面紅2面藍，2塊4面藍2面紅，2塊3面紅3面藍。總共10塊。

19 最多可把餡餅切成幾塊？

下圖表示了6次切割是如何把餡餅切成22塊的，這便是本題的答案。

數字無序化

答案如圖所示：

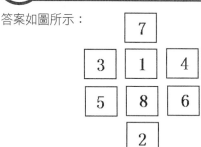

現在，我們對找到這一答案的思路進行一下分析。

首先，我們注意到中間兩個方格有其餘方格所不具備的特點，即與它在上下、左右或對角線方向上有接觸的方格共有6個（其餘的方格只有3個或4個），這説明，對於填在中間兩個格子中的任一數字而言，在1-8八個數字中，除了自身外，必須有6個數字和自身沒有連續關系，或者説，只允許有一個數字與自身有連續關係。滿足這一條件的數字只有兩個，一個是1，另一個是8。因此，填在中間兩個方格中的數字必須是1和8。中間的數字確定後，其餘的數字就不難確定了。

21 這些圖形能一筆畫出來嗎？

這四幅圖都可一筆畫出來。

分析：

一筆畫需要解決兩個關鍵問題。一個是這幅圖能不能一筆畫？另一個是，若能一筆畫，應該怎樣畫？

對於這兩個問題，數學家歐拉在1736年研究了「哥尼斯堡七橋」的問題後，做了相當出色的回答。他指出，如果一幅圖是由點和線連接組成，那麼與奇數條線相連的點叫「奇點」；與偶數條線相連的點叫「偶點」。

例如，在下圖中，B為奇點，A和C為偶點。

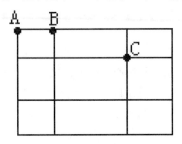

如果一幅圖的奇點的個數是0或是2，這幅圖就可以一筆畫出來；否則，就不能一筆畫出來。這

是對第一個問題的回答。歐拉又告訴我們，如果一幅圖中的點全是偶點，那麼，你可以從任意一個點開始畫，最後還回到這一點；如果圖中只有兩個奇點，那麼必須從一個奇點開始畫，並結束於另一個奇點。

　　本題的四幅圖，其中圖(1)、(4)各有兩個奇點，圖(2)、(3)的奇點個數為0。因此，這四幅圖都可一筆畫出來。畫法請參看下圖：

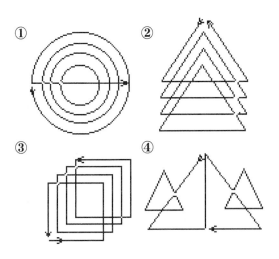

①　　　　②

③　　　　④

 怎樣不走重複的路？

「郵差能否不走重複的路徑而走遍各戶」這個問題，可以化成一個等效的問題，即「下圖能否一筆畫」？經過試畫可以知道：下圖是可以一筆畫的，但必須從D出發到E終止，或者從E出發到D終止。

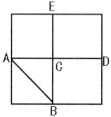

即郵差可以不走重複的路而經過各戶，但必須從東門(或北門)進村，北門(或東門)出村。

從北門進村的路徑之一如下圖所示。

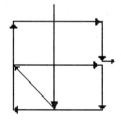

23 希臘十字架問題

（1）有無限多種辦法把一個希臘十字架分成四塊，再把它們拼成一個正方形，下圖給出了其中的一個解法。奇妙的是，任何兩條切割直線，只要與圖上的直線分別平行，也可取得同樣的結果，分成的四塊東西總是能拼出一個正方形。

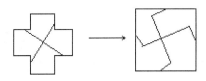

（2）參考答案如下：

（3）參考答案如下：

24 正方形分割

其實，正方形是不難分割成10塊的，下面就是其中兩種分割方法。

25 共有多少木塊？

共有50塊方木塊。

分析：觀察圖中木塊堆成的形狀，發現可以看成一個4級階梯。從下往上，最低的一級只有1塊木塊；第二級階梯由兩層木塊組成，每層3塊；第三級階梯有3層，每層5塊；第四級4層，每層7塊。所以木塊的總數是：

$1+3×2+5×3+7×4=50$。

即：共有50塊方木塊。

上面的思考方法是用加法。還可以改用減法來解。

圖1的形狀，可以看成從一個每邊4塊木塊的大

立方體裡面挖去若干木塊而得到的。最上面一層挖去的是一個每邊3塊的正方形，往下看第二層挖去每邊2塊的正方形，第三層挖去每邊1塊的正方形。所以實際留下的木塊數是：64－9－4－1＝50。

　　兩種解法，得到完全相同的結果。

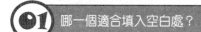

第四關　解答　Answer

❶ 哪一個適合填入空白處？

答案：2。每一行與每一列裡都有一個圓形、菱形和正方形。另外，在每一行、每一列中，圖形的陰影部分各佔圖形的1/4、2/4、3/4。

❷ 找出與眾不同的圖形

答案：e。只有這一個圖形小黑點在圓裡面。

❸ 哪一個圖與眾不同？

答案：C。C中有8條弧線、6條直線。其他的圖中則都是6條弧線、6條直線。

❹ 哪個人物合適？

答案1。每一行、每一列都有以下的特徵：黑頭髮、白頭髮、灰頭髮；黑色T恤衫、白色T恤衫、灰

色T恤衫;黑色杯子、白色杯子、灰色杯子。

 應該選擇哪種圖案?

答案:2。下面每個方塊裡的圖形恰好和上面方塊的圖形相反。例如上一行第一個圖中有一個大的矩形,有一個小正方形在它裡面。而在下面一行的第一個圖,則是一個大正方形裡面有一個小矩形。所以,空缺處圖應是一個大圓,裡面有一個小三角形。

 哪一種圖案適合填入空白?

答案:D。每第三行或列都再現了前兩幅圖共同的特徵。

 是哪一個正方體的展開圖?

答案:B。

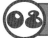 **找出不匹配的圖**

答案：I。A圖和F圖相反。D圖和E圖相反。C圖和H圖相反。B圖和G圖相反。

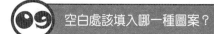

09 空白處該填入哪一種圖案？

答案：F。每一幅圖得包含了它下面的兩幅圖的共同之處。

10 指針應指向幾點？

答案：D。時針所指的數字是分針所指數字的兩倍。

11 應選擇哪一種圖案？

答案：6。第一列和第三列的圖所分成的小塊數的總和數與第二列圖所分成的小塊數相等。

12 第四列該填入哪一種圖案？

答案：3。將第一列和第二列的圖形加在一起，將第三列中的圖形去除，得到第四列圖形。

13 問號處應該是什麼？

答案：3。每一個圖形都較前面的圖形多一條邊。

14 哪個星形適合填入空白處？

答案：4。前面兩列星形中的圓點加一起就成了第三列的圖形，而且兩個同一位置的白色圓點相加要變成一個黑色的圓點，兩個同一位置的黑色圓點相加要變成一個白色的圓點。

15 哪一種圖形符合排列規律？

答案：4。灰色部分逆時針轉動，黑色圓點順時針旋轉，正方形框上下移動位置。

16 選擇適合的花盆

答案：5。每一行和列都包含了栽在不同花盆中的不同的花。

17 你能解決這個難題嗎？

答：I。A表比B表慢了95分鐘。C表比I表也慢95分鐘。

18 左下角的圖案應該是什麼？

答案：5。從左上角按從左到右從上到下的順序數，得出黑色、灰色圓圈的位置是第幾個。將前兩行、前兩列黑色和灰色的圓的位置數相加就是第三行或列的黑色和灰色圓的位置數。

19 選擇一個與C有類似關係的圖形

答案：I。圓形變成了菱形，正方形變成了圓形，菱形變成了正方形。

20 下圖的空格該如何填？

答案：1。下面的每一個圖形都有空缺，當加入上面的圖形時，會組成正方形。

21 如何把大圖補充完整？

答案：D。在每一行每一列各小格中各種點數
(包括空白格)各出現一次。

22 選擇不匹配的圖形

答案：5。相配的組合是1和6，2和7，3和4，
8和9。將1、2、3、8圖逆時針轉動就得到相對應的
圖。

23 最後一個圖形應該是哪個？

答案：C。在每一次變化中，正方形逆時針轉兩
個位置，三角形順時針轉四個位置，圓置於兩者之
間。

24 找出比較特殊的圖案

答案：G。A和C相同。B和F相同。D和I相同。E
和H相同。

25 下一個圖形應該是哪個？

答案：e。有兩條黑色實線，一條每次轉動90度，一條每次轉動45度。虛線的位置總是不變的。但當它與轉動的黑線重合時，會被黑線所遮蓋。

26 哪種符號可以完成排列？

答案：A。圖中的符號是數字1-5的顛倒的鏡像，A中的符號是數字6的顛倒的鏡像。

27 找出大圖中缺失的部分

答案：(g)SX。

大圖中的每個小方塊中包含了數字1-9的英語拼法的第一個和最後一個字母。所以選擇(g)，它是由6(six)的第一個字母和最後一個字母組成的。

28 哪一個畫軸是錯誤的？

答案：F。所有的畫軸兩頭都是捲著的。但其他的畫軸都是一頭向裡捲，一頭向外捲。

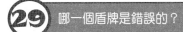

29 哪一個盾牌是錯誤的？

答案：C。右下角的交叉圖與其他的盾牌不同。

30 哪輛汽車是錯誤的？

答案：C和F。

31 哪一個風車奇特？

答案：B。

32 哪個臉是錯誤的？

答案：B。B中的臉是由3個圓、4條直線和5條弧線組成的。而其他的臉都是由4個圓、4條直線、4條弧線組成的。

33 哪一個鋼琴琴鍵是錯誤的？

答案：D。這是鋼琴琴鍵，不可能有兩組三個黑色的琴鍵相鄰。

 哪一個圖與其他圖不相稱?

答案:E。

其他的圖都是有一部分重疊的兩個相同的圖形。如A是兩個圓形,B是兩個等邊三角形,C是兩個橢圓形,D是兩個直角三角形,F是兩個正方形。而E兩個菱形並不重疊。

35 哪一個繩結與其他的不同?

答案:D。

▶ 讀品文化-讀者回函卡

■ 謝謝您購買本書,請詳細填寫本卡各欄後寄回,我們每月將抽選一百名回函讀者寄出精美禮物,並享有生日當月購書優惠!
想知道更多更即時的消息,請搜尋 "永續圖書粉絲團"

■ 您也可以使用傳真或是掃描圖檔寄回公司信箱,謝謝。
傳真電話:(02) 8647-3660 信箱:yungjiuh@ms45.hinet.net

◆ 姓名: □男 □女 □單身 □已婚

◆ 生日: □非會員 □已是會員

◆ E-Mail: 電話:()

◆ 地址:

◆ 學歷:□高中及以下 □專科或大學 □研究所以上 □其他

◆ 職業:□學生 □資訊 □製造 □行銷 □服務 □金融
　　　　□傳播 □公教 □軍警 □自由 □家管 □其他

◆ 閱讀嗜好:□兩性 □心理 □勵志 □傳記 □文學 □健康
　　　　　　□財經 □企管 □行銷 □休閒 □小說 □其他

◆ 您平均一年購書:□ 5本以下 □ 6~10本 □ 11~20本
　　　　　　　　　□ 21~30本以下 □ 30本以上

◆ 購買此書的金額:
◆ 購自:　　　　　　市(縣)
　　□連鎖書店 □一般書局 □量販店 □超商 □書展
　　□郵購 □網路訂購 □其他
◆ 您購買此書的原因:□書名 □作者 □內容 □封面
　　　　　　　　　　□版面設計 □其他
◆ 建議改進:□內容 □封面 □版面設計 □其他
　　您的建議:

讀好書品嘗人生的美味

比比看，誰是益智冠軍